中國碑帖名品
二編
[十四]

米芾研山銘 虹縣詩卷

上海書畫出版社

《中國碑帖名品》（二編）編委會

編委會主任

　王立翔

編委（按姓氏筆畫爲序）

　王立翔　田松青

　朱艷萍　張恒烟

　孫稼阜　馮　磊

　馮彦芹

本册責任編輯

　張恒烟　馮彦芹

本册釋文注釋

　俞　豐　陳鐵男

本册圖文審定

　田松青

前言

中華文明綿延五千餘年，文字實具第一功。從倉頡造字而雨粟鬼泣的傳說起，歷經華夏子民智慧聚集、薪火相傳，終使漢字生生不息、蔚爲壯觀。伴隨着漢字發展而成長的中國書法，基於漢字象形表意的特性，在一代又一代書寫者的努力之下，最終超越其實用意義，成爲一門世界上其他民族文字無法企及的純藝術，并成爲漢文化的重要元素之一。在中國知識階層看來，書法是中國人『澄懷味象』、寓哲理於詩性的藝術最高表現方式，她净化、提升了人的精神品格，歷來被視爲『道』『器』合一。而事實上，中國書法確實包羅萬象，從孔孟釋道到各家學說，從宇宙自然到社會生活，中華文化的精粹，在其間都得到了種種反映，書法無愧爲中華文化的載體。書法又推動了漢字的發展，篆、隸、草、行、真五體的嬗變和成熟，源於無數書家前啓後、對漢字美的不懈追求，多樣的書家風格，則愈加顯示出漢字的無窮活力。那些最優秀的『知行合一』的書法家們是中華智慧的實踐者，他們匯成的這條書法之河印證了中華文化的發展。

因此，學習和探求書法藝術，實際上是瞭解中華文化最有效的一個途徑。歷史證明，漢字及其書法衝破了民族文化的隔閡和時空的限制，在世界文明的進程中發生了重要作用。我們堅信，在今後的文明進程中，這一獨特的藝術形式，仍將發揮出巨大的力量。然而，在當代這個社會經濟高速發展、不同文化劇烈碰撞的時期，書法也遭遇前所未有的挑戰，而漢字書寫的退化，或許是書法之道出現踟躕不前窘狀的重要原因，因此，有識之士深感傳統文化有『迷失』和『式微』之虞。書法藝術的健康發展，有賴於對中國文化、藝術真諦更深刻的體認，匯聚更多的力量做更多務實的工作，這是當今從事書法工作的專業人士責無旁貸的重任。

有鑒於此，上海書畫出版社以保存、還原最優秀的書法藝術作品爲目的，從系統觀照整個書法史藝術進程的視綫出發，於二○一一年至二○一五年间出版《中國碑帖名品》叢帖一百種，受到了廣大書法讀者的歡迎，成爲當代書法出版物的重要代表。爲了能夠更好地呈現中國書法的魅力，滿足讀者日益增長的需求，我們決定推出叢帖二編。二編將承續前編的編輯初衷，擴大名作的匯集數量，進一步提升品質，以利讀者品鑒到更多樣的歷代書法經典，獲得對中國書法史更爲豐富的認識，促進對這份寶貴遺產更深入的開掘和研究。

上海書畫出版社

簡 介

米芾（一〇五一—一一〇七），早年名『黻』，四十一歲後改署『芾』。字元章，號鹿門居士、襄陽漫士、海岳外史等，太原（今山西省太原市）人，徙遷襄陽（今湖北省襄陽市），後定居潤州（今江蘇省鎮江市）。宋代書畫家。母爲宋神宗趙頊乳娘，由是初蒙皇恩爲校書郎，宣和時任書畫博士、禮部員外郎，後官至淮陽軍知州，卒於任上。爲文奇險，不蹈前軌。特妙翰墨，自成一家，得二王筆意，乃至亂真。嗜石愛硯，精於鑒裁，必得乃已，曾入宣和殿觀禁内所藏，爲宋徽宗所寵。生性清癖，不隨塵流，故仕途難伸，人稱『米癲』。與蘇軾、黃庭堅、蔡襄（一作蔡京）合稱爲『宋四家』，有《書史》《畫史》《硯史》《海岳名言》《寶章待訪錄》《寶晉英光集》等著作存世。

《研山銘》，紙本，手卷，行書，縱三十六厘米，橫一百三十八厘米，凡十一行，三十九字。内容係讚美靈璧石『研山』之辭，相傳爲後主李煜舊藏。其書宕躍雄快，駿邁放達，氣勢飛揚，飄逸超神。日本前首相犬養毅題引首『鳶飛魚躍』，卷後有《研山圖》及米友仁、王庭筠題識。清陳浩跋尾：『米書之妙，在得勢如天馬行空，不可控勒，故獨能雄視千古，正不必徒以淡求之。若此卷則樸拙疏瘦，豈其得意時心手兩忘，偶然而得之耶？』衡之此卷，深中肯綮。鈐有『内府書印』『紹興』『悦生』『于騰』『味腴軒』『于騰私印』『受麟』『受麟私印』『飛卿』『湘石過眼』『周於禮印』『立崖』『石父』『封』等印。此卷流傳有緒，於明張丑《真跡日錄》《清河書畫舫》及清吳其貞《吳氏書畫記》等皆有著錄。歷南宋賈似道、元代柯九思、清代于騰等收藏，後流落日本，於二〇〇二年由國家文物局購回，現藏故宮博物院。

《虹縣詩卷》紙本，行書，縱三十一點二厘米，橫四百八十七厘米，自書七言詩兩首，凡三十七行，計九十一字。米芾其時途經虹縣，見風景明麗，故作此詩。其書體勢渾然，得趣天成，後有金劉仲游、元好問，清王鴻緒跋，與《研山銘》皆爲米芾大字名跡，殊爲珍貴。今藏日本東京國立博物館。

研山銘

研山：又稱「硯山」，硯
臺品類之一，利用山形之
石，中鑿爲硯，硯附於
山，故名。清王士禎《分
甘餘話》卷三：「靈壁
石、英德石可作研山、
懸磬。」此卷中所指「研
山」據載爲南唐後主李
煜舊藏，宋蔡絛《鐵圍山
叢談》記：「經長愈尺，
前聳三十六峰，皆大如手
指，高者名華峰。參差錯
落者爲方壇，各峰均有其名，
玉筍等，各峰均有其名，
依次曰岩、
又有下洞三折而通上洞，
左右則因兩岸陂陀，中鑿
爲硯。」

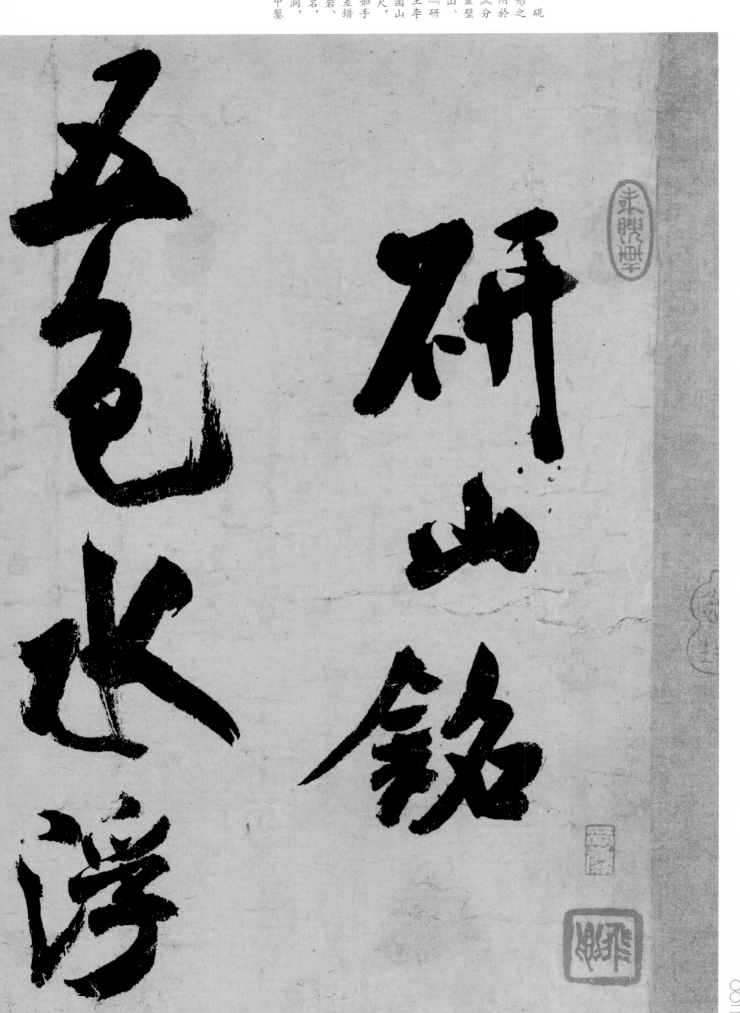

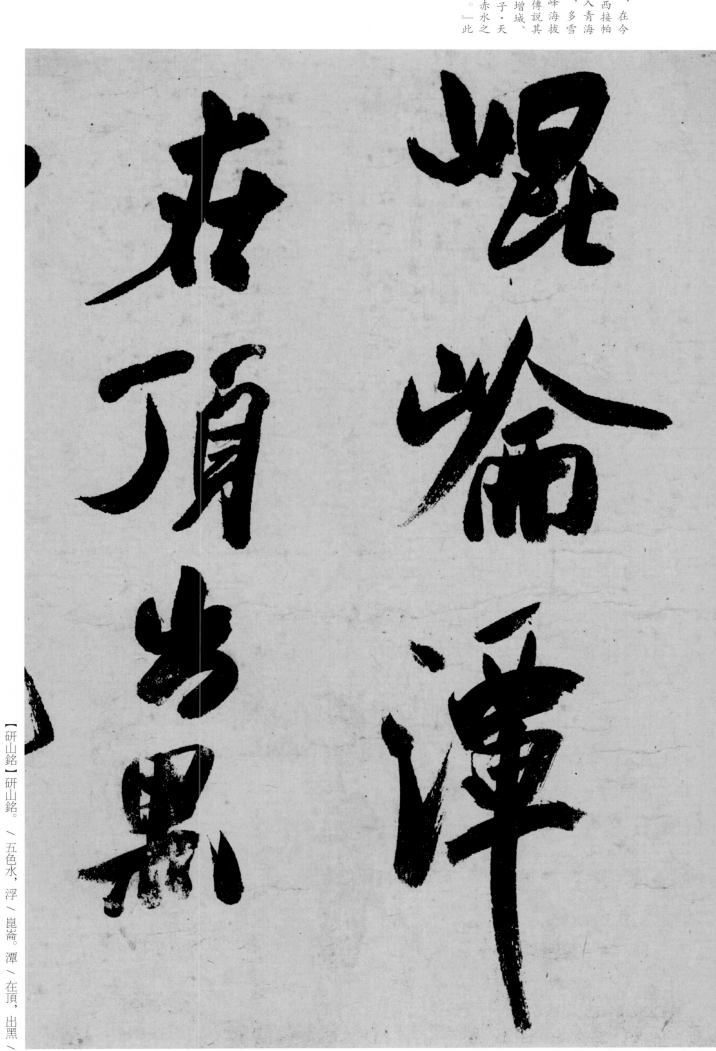

崑崙：即昆侖山，在今新疆、西藏之間，西接帕米爾高原，東延入青海境內，勢極高峻，多雪峰、冰川，最高峰海拔七七一九米。古代傳說其上有瑤池、閬苑、增城、縣圃等仙境。《莊子・天地》：「黃帝游乎赤水之北，登乎崑崙之丘。」此指山形玄異高聳。

【研山銘】研山銘。／五色水，浮／崑崙。潭／在頂，出黑／

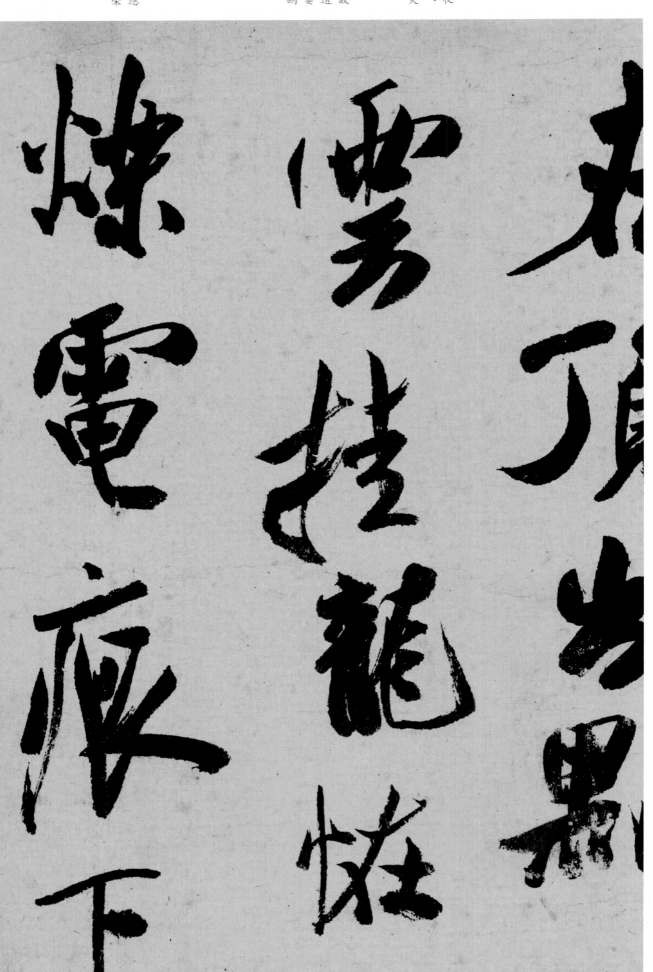

龍性：龍神。李白《流夜郎至西塞驛寄裴隱》：「龍性潛溟波，俟時救炎旱。」

掛龍性：或指刮龍卷風。古人視其如漏斗下旋狀，以爲神龍下掛吸水，故稱。惠洪《大風夕懷道夫敦素詩》：「方收一雲掛龍雨，忽作千林擷鷁風。」性，同「怪」。

爍電：閃電。顏延之《應詔宴曲水作詩》：「開榮灑澤，舒虹爍電。」

爍電：閃電。顏延之《應詔宴曲水作詩》：「開榮灑澤，舒虹爍電。」下

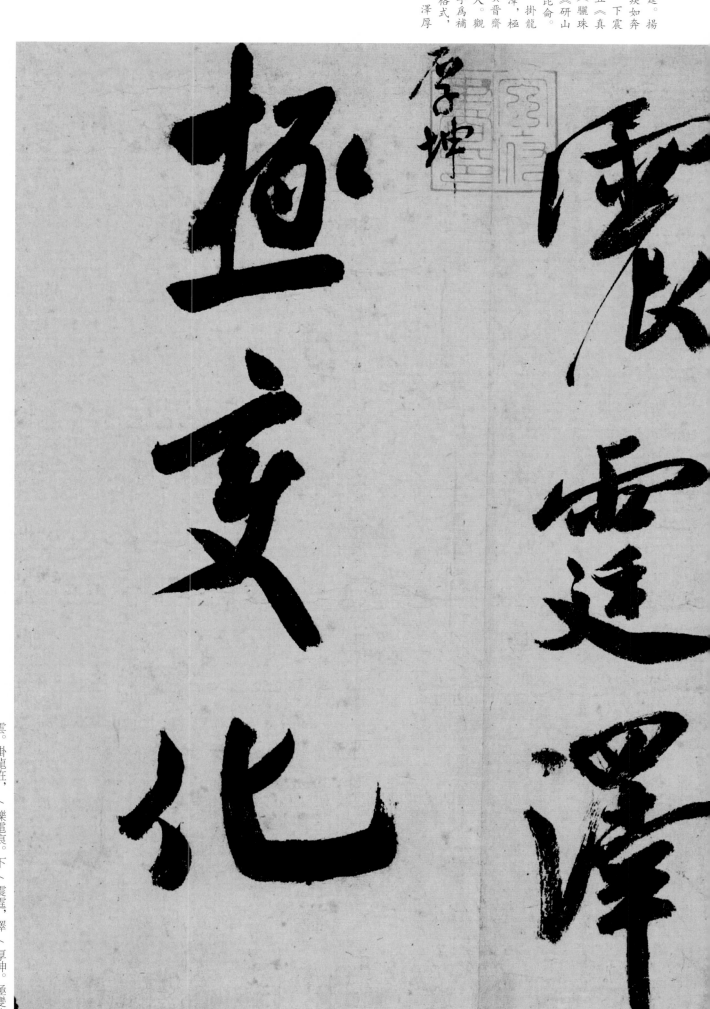

震霆：霹靂，雷霆。揚
雄《長楊賦》：『疾如奔
星，擊如震霆。』下震
霆，澤厚坤：張丑《真
跡日録》引楊儀《驪珠
隨録》《米南宫《研山
銘》：五色水，浮昆侖。
潭在頂，出黑雲，掛龍
怪，爍電痕。下震澤，極
變化，闔道門。實晋齋
前軒書。』略有出入。觀
原作，『厚坤』二字爲補
書，結合銘文押韻格式，
知應作『下震霆，澤厚
坤』爲確。

雲。掛龍恈，／爍電痕。下／震霆，澤／厚坤。極變化，／

道門：入道之門徑。嚴遵
《道德指歸論·上士聞
道》：『靜爲虛戶，虛爲
道門，泊爲神本，寂爲和
根。』

寶晉山前軒：即寶晉齋，
位於今安徽省無爲市無城
鎮西北，爲米芾任無爲知
軍時所建，因其崇尚晉人
書法，自題齋名，用以收
藏、賞鑒。軒，有窗或有
欄杆的屋室、長廊。

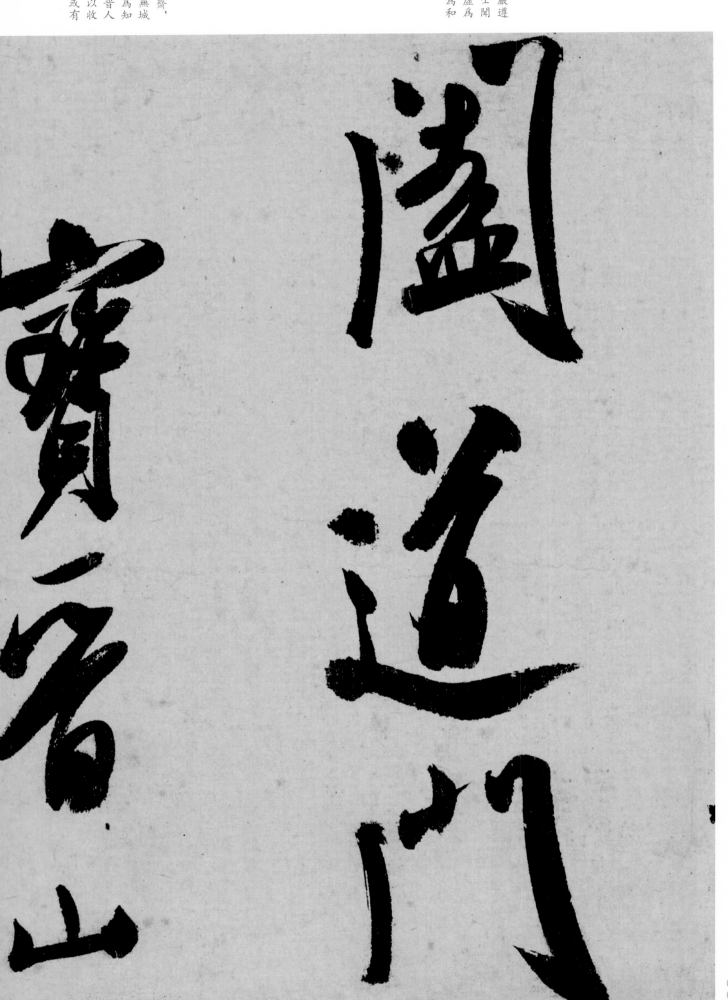

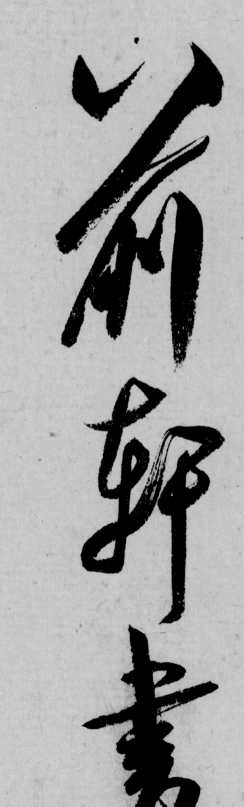

闔道門。／寶晉山／前軒書。／

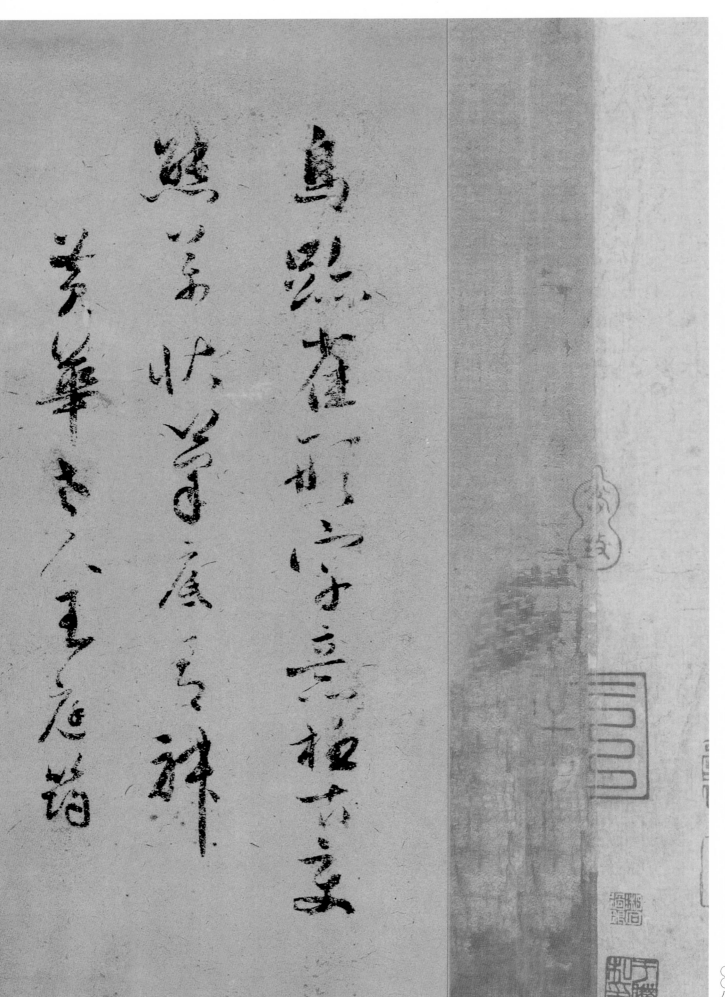

鳥跡雀形寸豪中
轉筆快筆展之群
芳華古人重之席詩

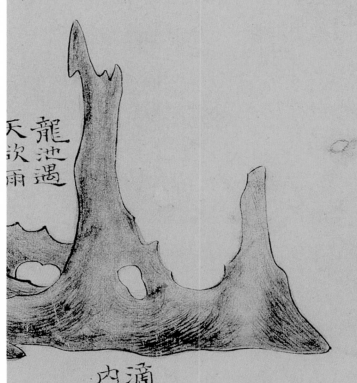

寶晉米所藏畫

不假雕琢
瀾澄天成

龍池遇
天欲雨

滴水小許在池
内經旬不竭

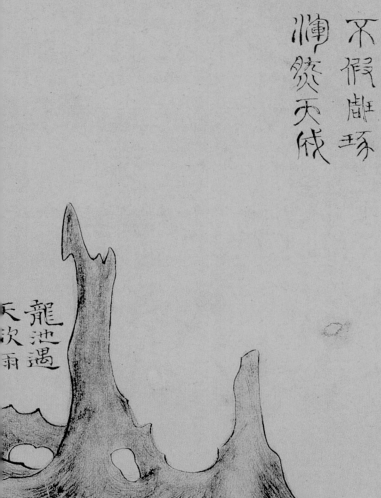

寶晉齋研山圖

潤燥天成
不假雕琢

龍池遇
天欲雨

滴水小許在池
内經旬不竭

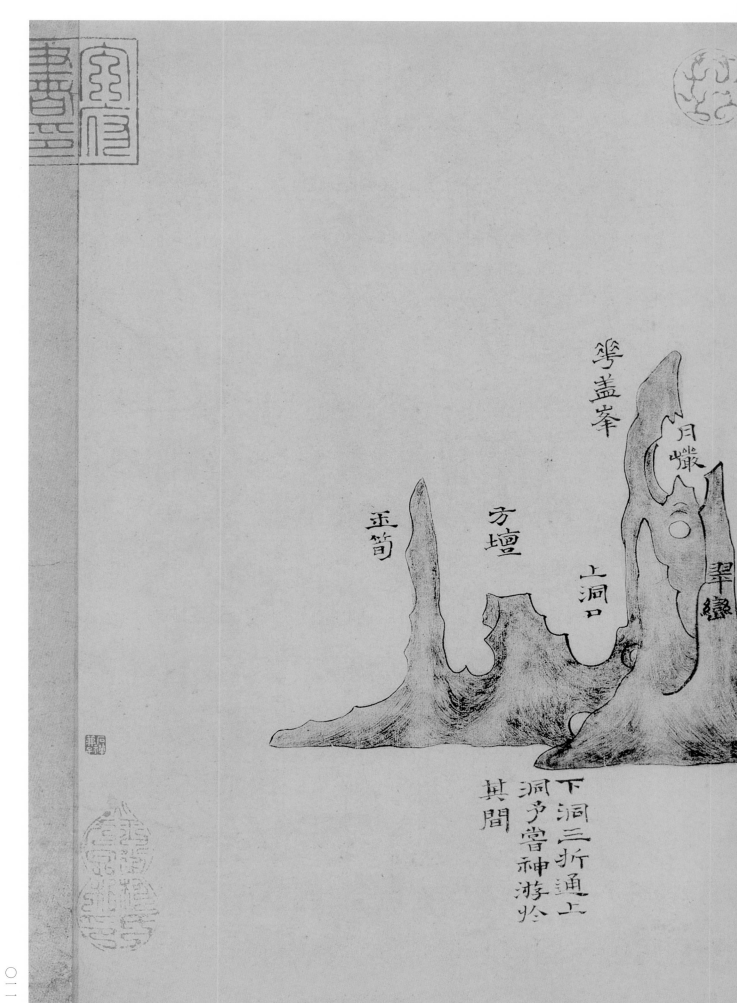

笋玉 壇方 口洞上 峯盖筹

嚴月 縈翠

其間 洞户當神游於 下洞三折通上

右研山銘光�米真跡吕米友仁
鑒定恭跋

研山為李後主舊物米老

生平好石獲此一奇而銘

以傳之宜其書蹟之尤奇

也者董思翁極宗仰米書

世書章思翁楷字仿米書

而微瘦其不洣然米書之

妙在得勢如天馬行空不

可羈勒故獨雄視千古

正不必徒以淡求之若此卷

則朴拙踈瘦當其得意時

心手兩忘儻然而得之耶

使思宥見之嘗別於诗篆

乾隆戊子十一月昌平陳洪題

硏山銘稿、沈雄米老本色

如是如是二圖周於禮題

虹縣詩卷

虹縣

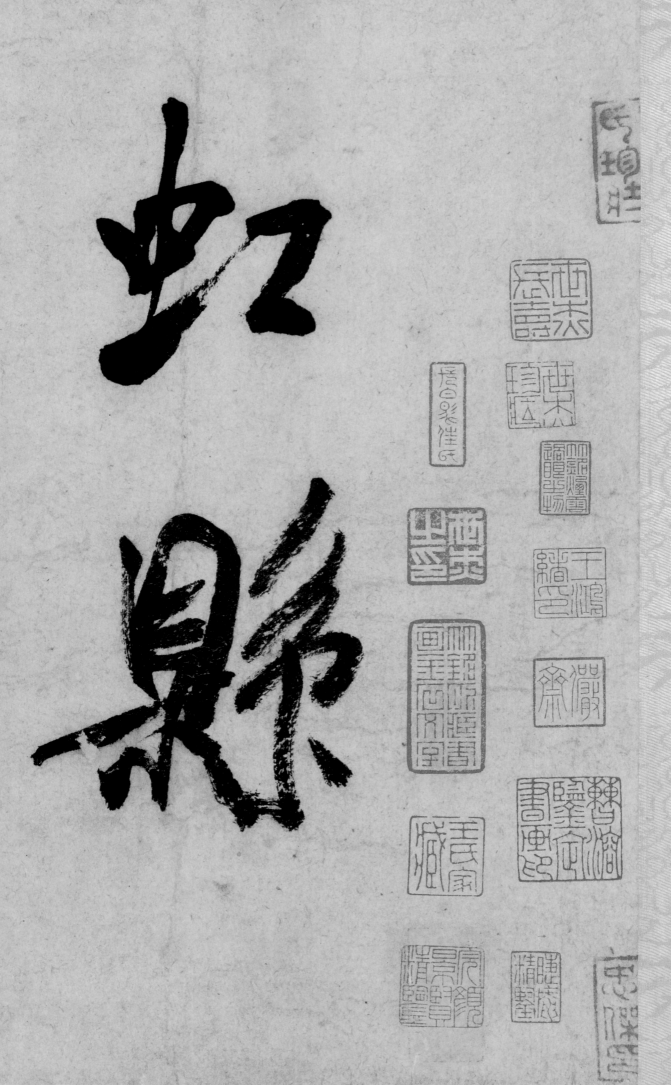

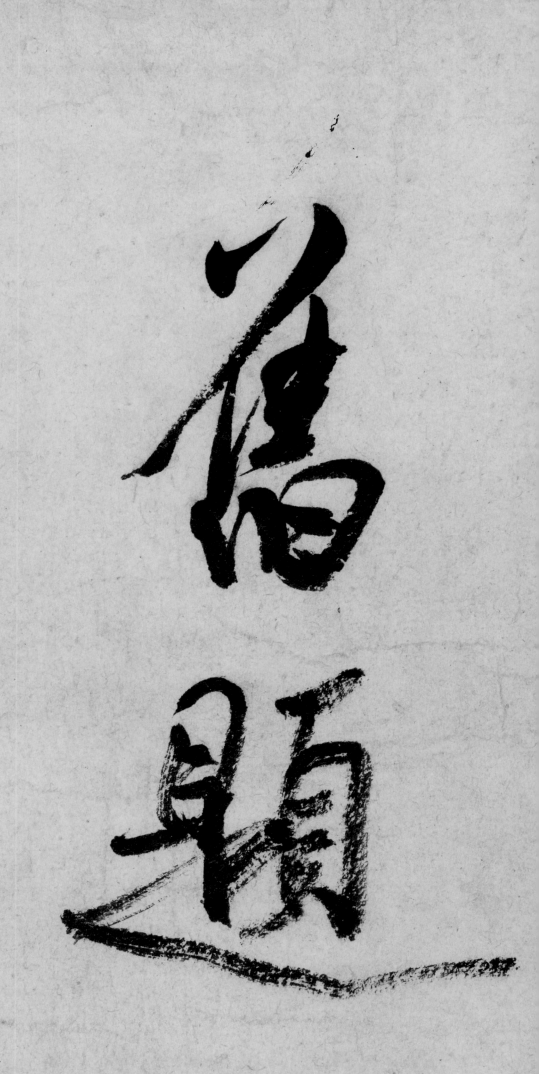

虹縣：今安徽省泗縣。米芾其時途經此地，見風景明麗，故作此詩。

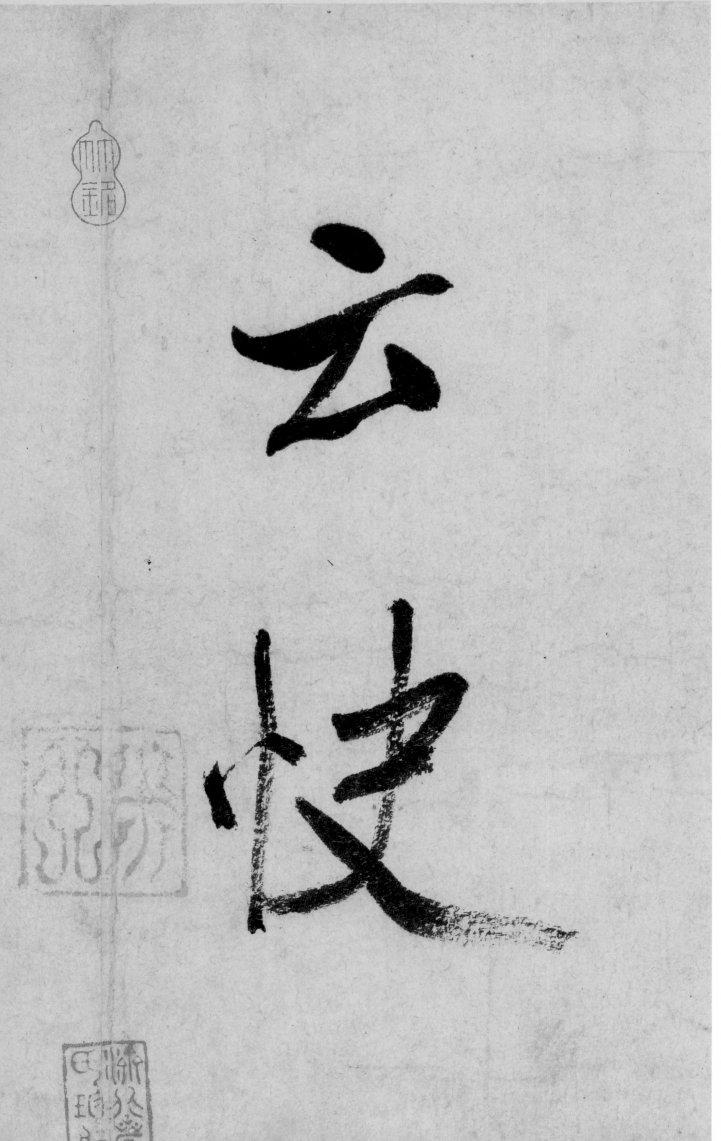

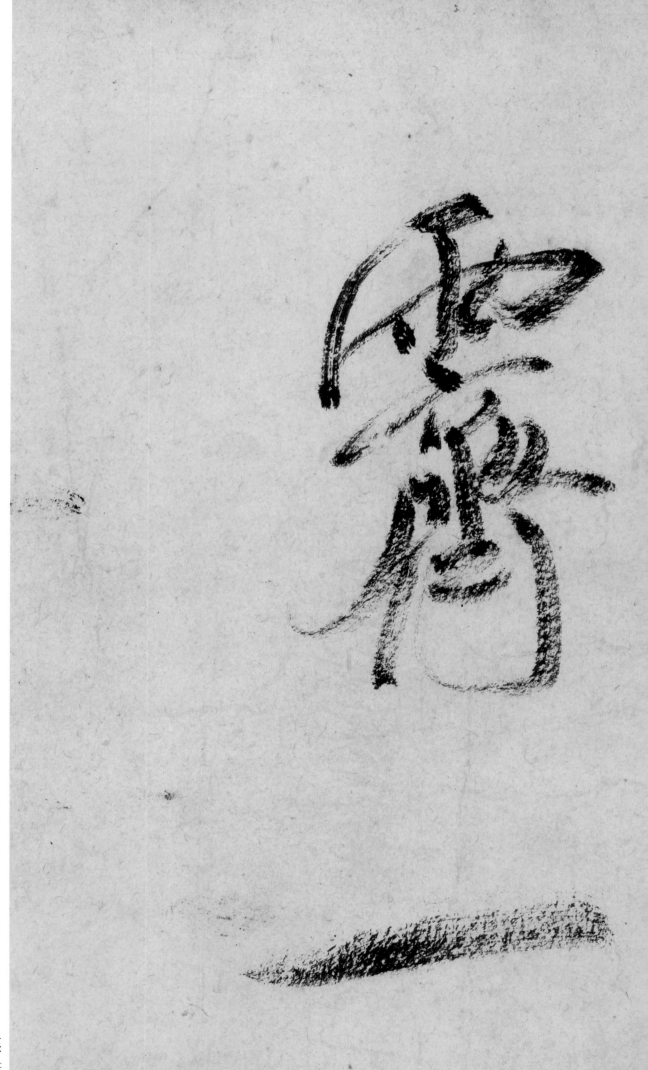

霁：雨雪停止，天空放晴。

云：快／霁一／

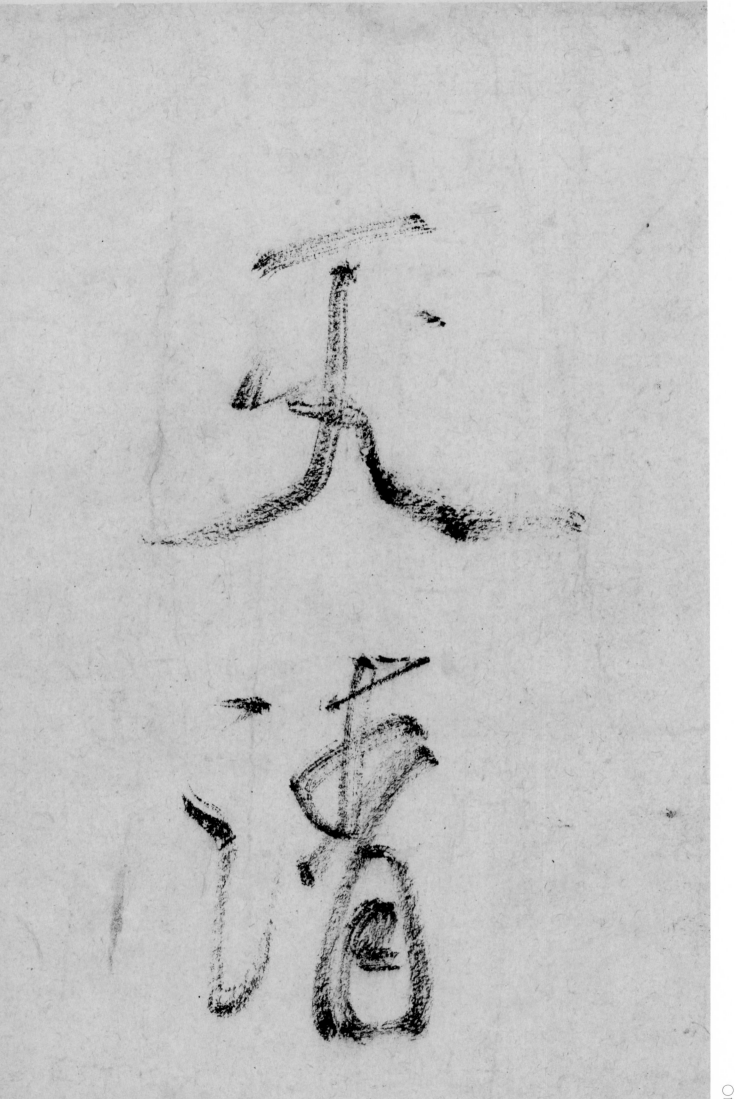

清淑：清秀和美貌。蘇軾《寓居定惠院有海棠一株土人
不知貴也》：『雨中有淚亦悽愴，月下無人更清淑。』

清淑：清秀和美貌。

天清／淑／

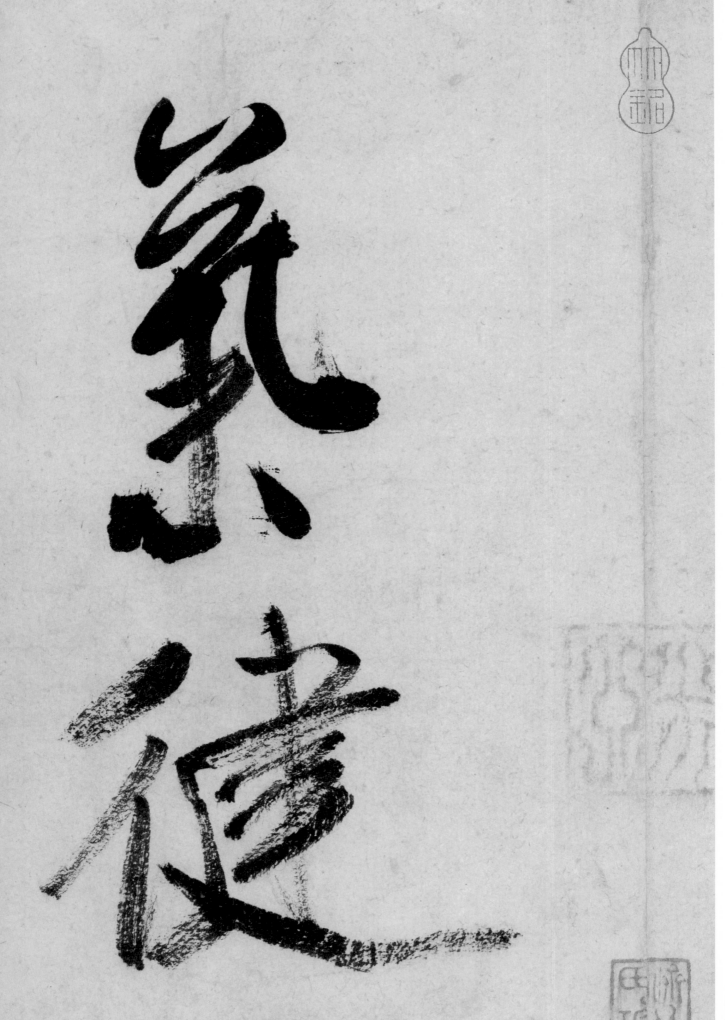

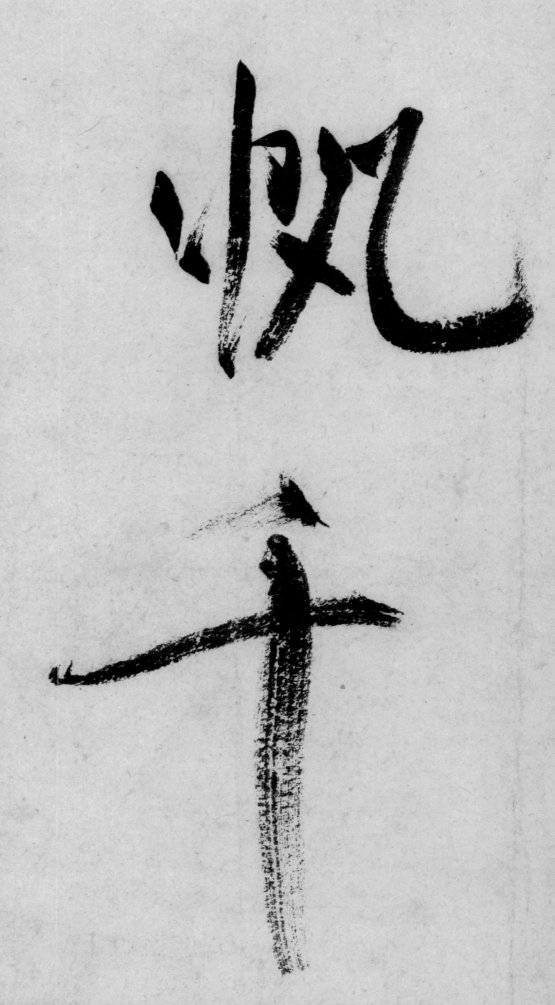

健帆：鼓足風力，行進快捷的帆船。

氣，健／帆千／

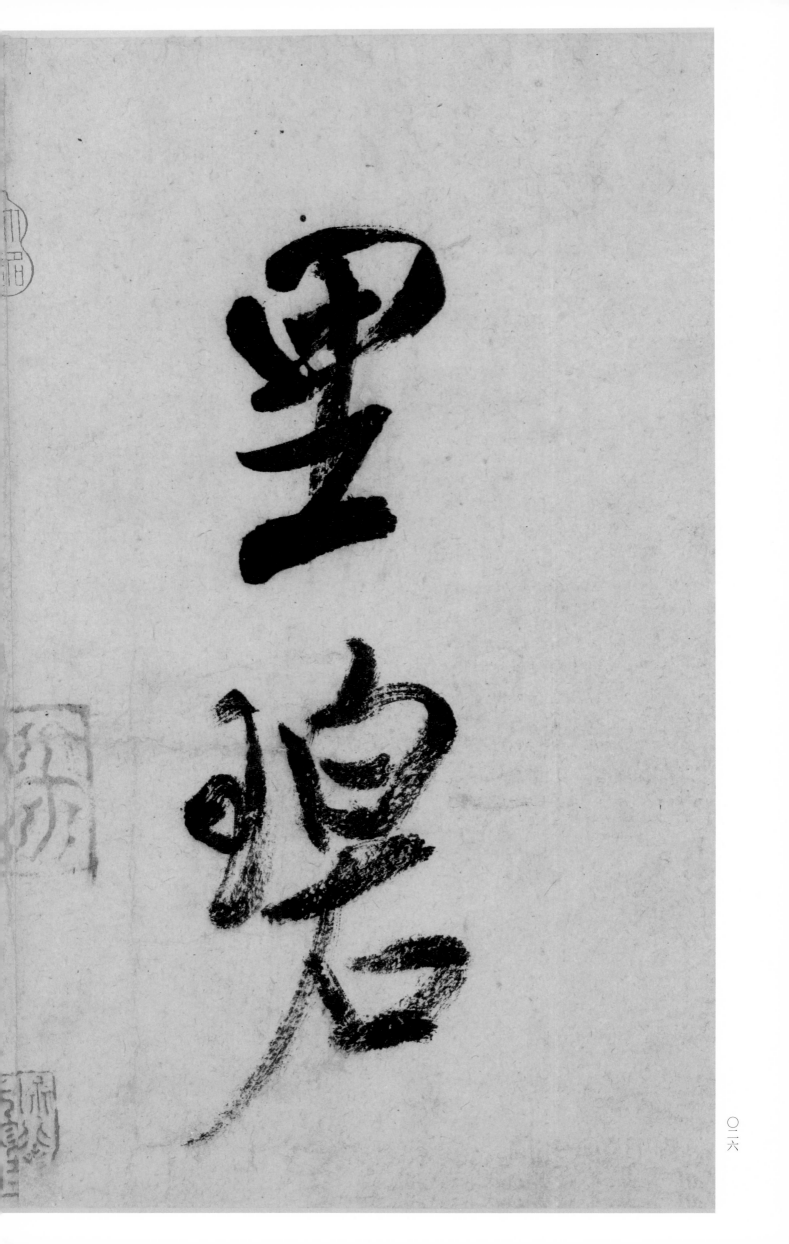

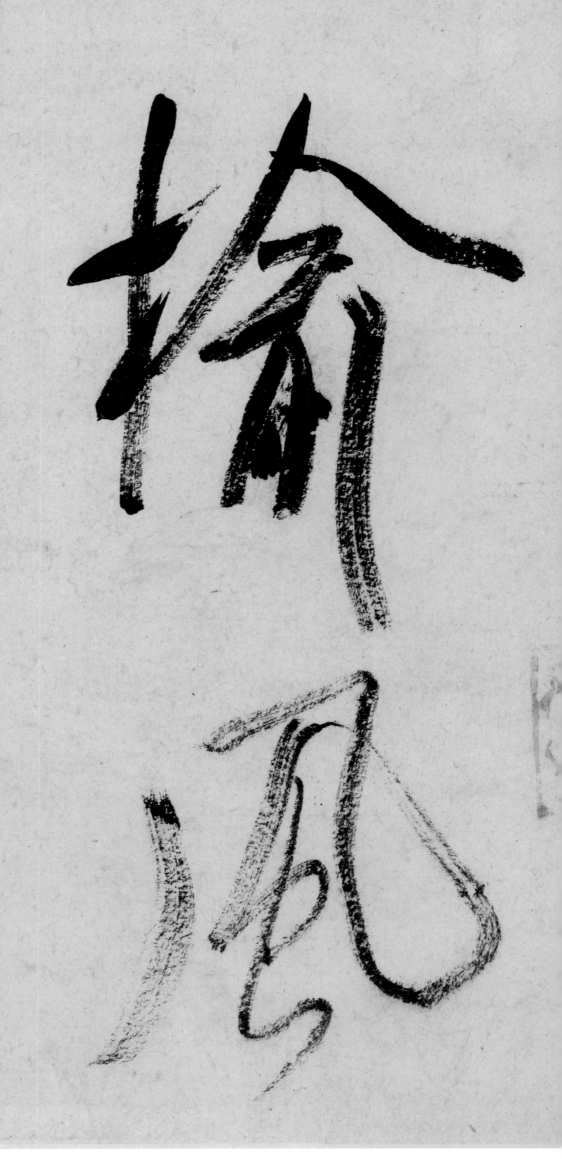

舡：同『船』。

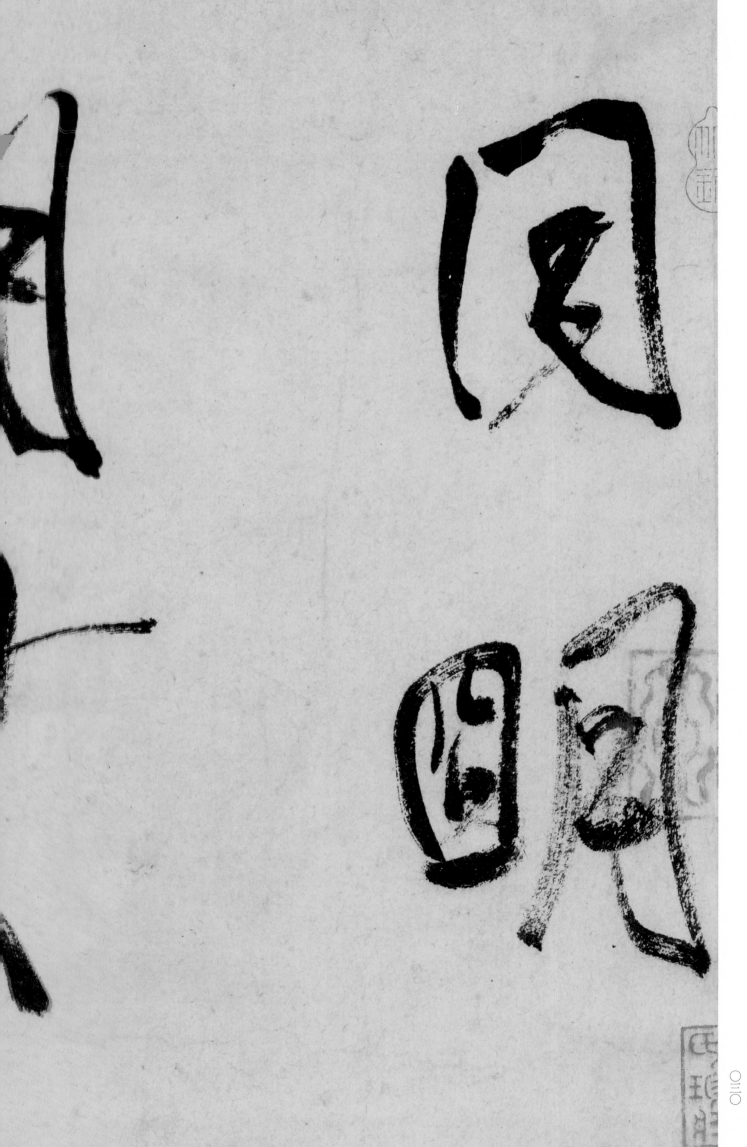

随花

同明／月，十日／随花窈／

随花：即『堕花』，猶言落花。随同『堕』。

兆中

年夏

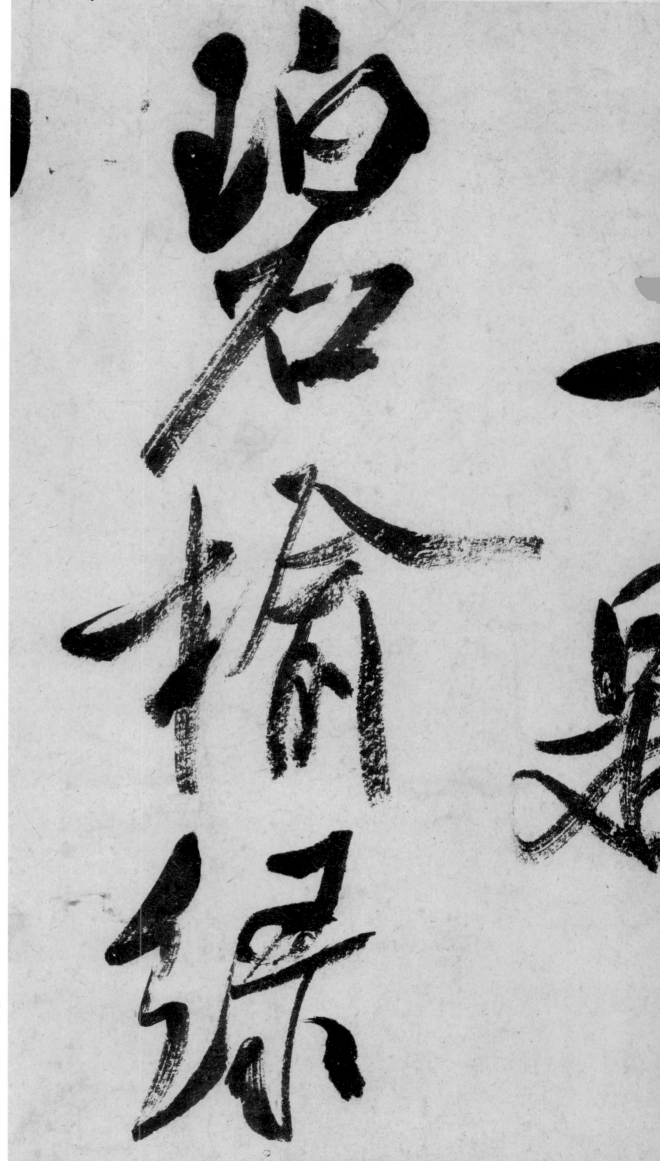

窈窕：嫻静美好貌。

窕中。／再題：／碧楡緑／

窈窕：嫻静美好貌。

坤

筆
強

柳
磨
游
一

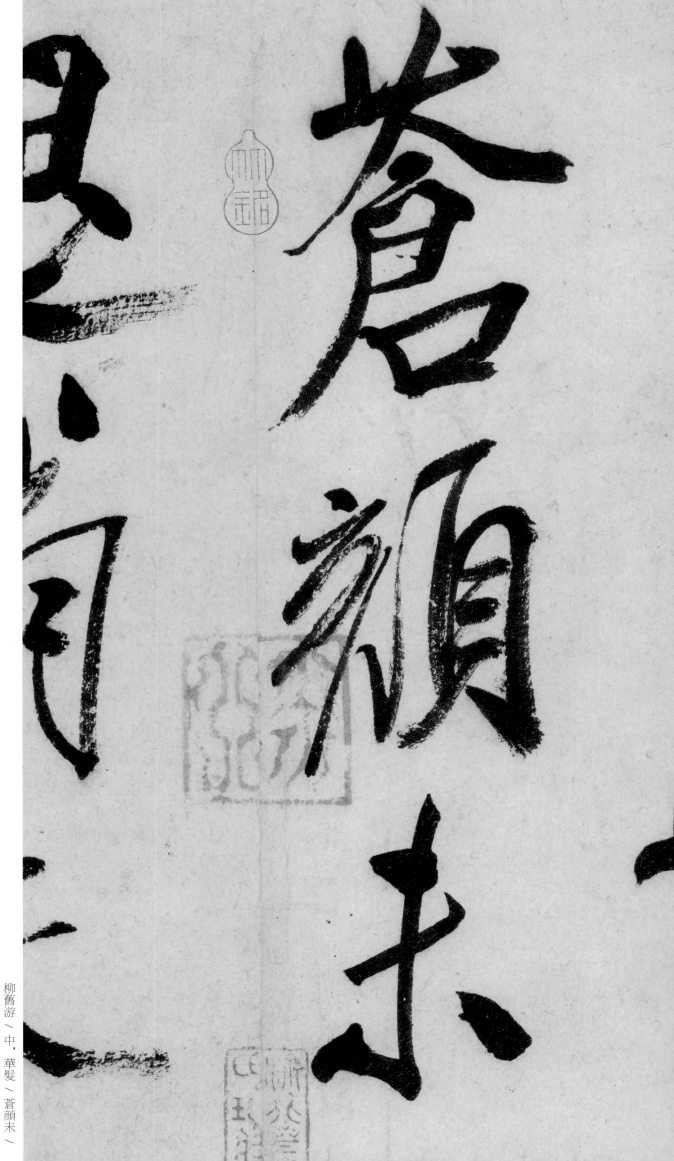

退朝天

逮政筆年

司筆研

退翁。天／使殘年／司筆研，／

退翁：袁翁、老翁。

聖

風知

心

剛毅見識

聖知：批皇帝知道（小學是我家風）。

小學：本指對年少兒童實施的初等教育。宋朱熹《大學章句序》：「人生八歲，則自王公之下，至庶人之子弟，皆入小學，而教之以灑掃、應對、進退之節，禮、樂、射、禦、書、數之文。」此處泛指文字筆墨之事。

聖知小／學是家／風。長安又到／

人徒志

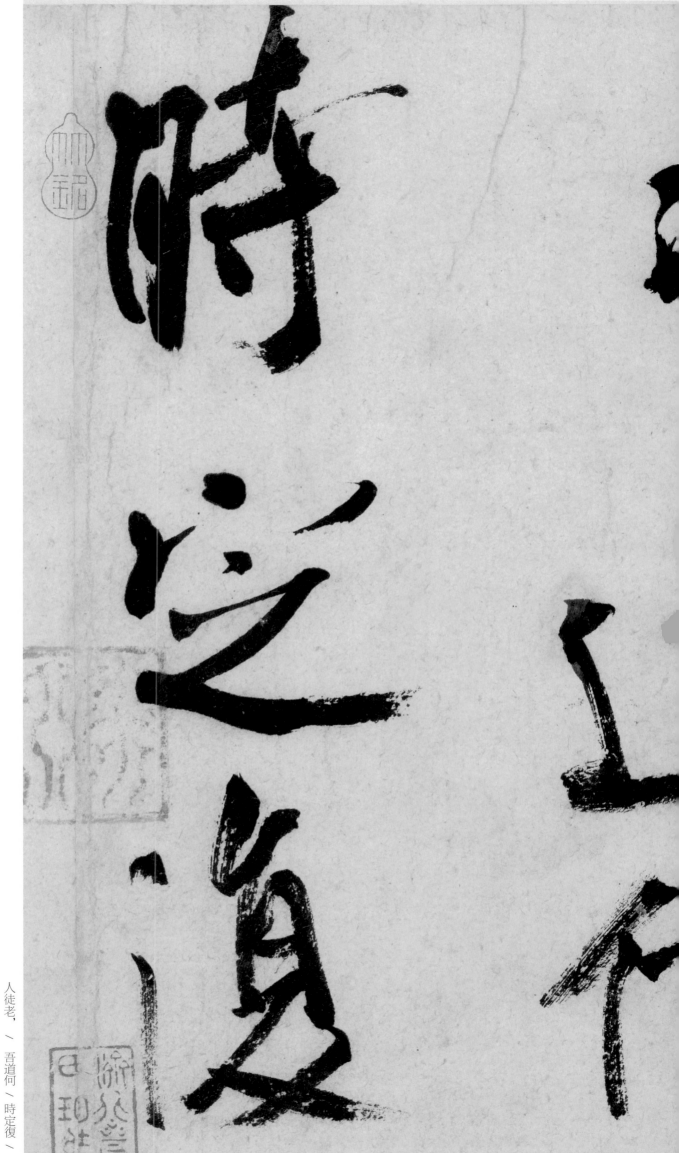

人徒老，\吾道何\時定復\

用東
題
朾

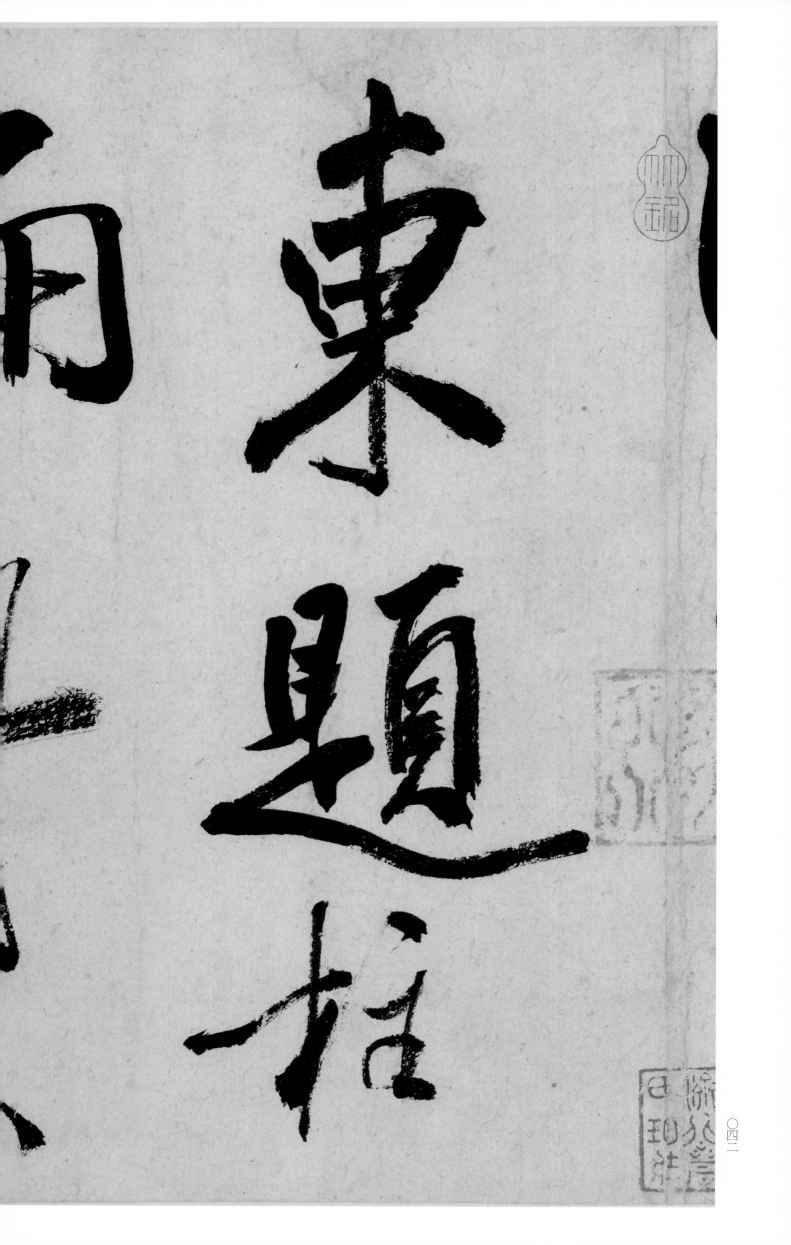

東。題柱／扁舟真／老矣，／

題柱：題寫文辭於柱上。典出常璩《華陽國志・蜀志》，漢司馬相如初離蜀赴長安，曾於成都城北昇仙橋柱題句曰：「不乘赤車駟馬，不過汝下也！」《太平御覽》《藝文類聚》引橋名作『昇遷』。後以『題橋柱』比喻對功名有所抱負。此處寫『題柱扁舟』，有自嘲之意。

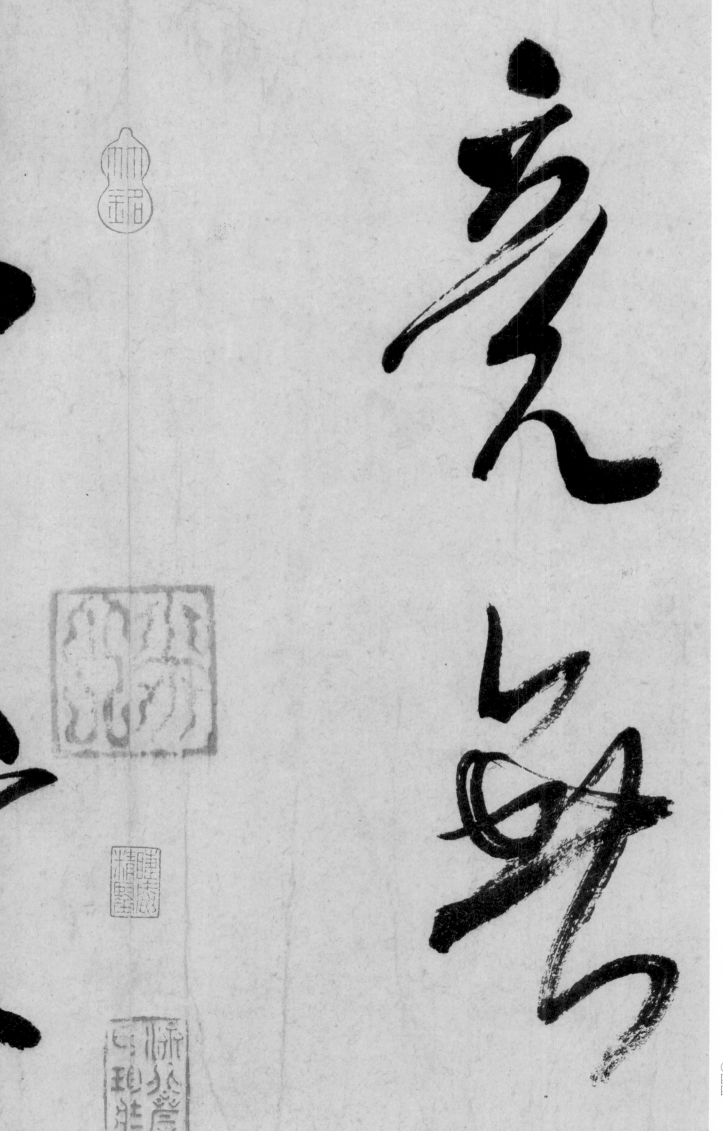

書業

竟無

奏膚

膚公：即『膚功』，大功。《詩·小雅·六月》：『薄伐玁狁，以奏膚公。』毛傳：『膚，大；公，功也。』

敢乞背偈跋田公乃保　淡牧之夫也中公自誉

火冒猥米元章吉昔為禪陸語録求帖琴幢

桧鶴曾帖孫二頡云云獵雪詩生詠軸寔

莊珠玩桃雨平剝吉芝汤観也皇銃珠

田公不求遼邈被飛荒遊之後家等承窺麗于

遠境生滙蕩畫嶂米帖攜行主云法三事豪

照苕道以里兮时溪左兮兮池　先兄潢

去　先妹苕画书比遂得暗倩嘉先变粿

观米字倩得云韵一轴诗若华本渡遘

宝密之举大字六举溪自梁邹若代四载六

承见芸流名莘一本若书翰府言辛卯

宋仲素雪辞　京藉中法嘉兄名作米

嘉生之流　轴溪骇其奚高之奚以阿靓物三

百千为得陈之帧　禾田氏思仲陈云围宽不弄

喜種焦牡挹攜遊于四京目鐶擥珠
免富老園之貴志為之世俗季淩豁富
家而得皆此物理固為端賴去室十二三忠
夏五月日莽喜劉仲游藁文玄玄

東坡愛海嶽帖有云元章舊物以使翰
斫庸拿無不如意信乎子敬以来一人而已又
云清雄絶俗之文超邁入神之字其備道如
此後世更無可言所可言者其天資高筆
墨工夫到學至於無學耳歲乙邜九月嶠簡謹書

趙吳興云米海岳以書學博士召對

上問本朝以書名世者凡數人海嶽

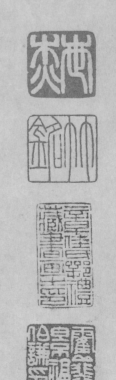

名以其人對曰蔡京不得筆蔡卞乃

華而乏逸韻蔡襄勒字沈遼排

字黃庭堅描字蘇軾畫字上覆

問卿書何如對曰臣書刷字蓋言

其運筆之迅勁耳今觀虹縣詩

帖動霎有柔態迎霎有娩致具超塵絕去之槩饒神明規矩之奇筆端雲湧如羣帝之絲龍墨氣騰空如滄溟之浴日無見者㐰不目動神驚嘆為莫及宜其當日

高自矜許如此康熙五十七年歲

次戊戌冬十月長至前二日橫雲

山人王鴻緒題

歷代集評

余嘗評米元章書如快劍斫陣，強弩射千里，所當穿徹，書家筆勢亦窮於此。然似仲由未見孔子時風氣耳。

芾爲文奇險，不蹈襲前人軌轍。特妙於翰墨，沉着飛翥，得王獻之筆意。畫山水人物，自名一家，尤工臨移，至亂真不可辨。精於鑒裁，遇古器物書畫則極力求取，必得乃已。王安石嘗摘其詩句書扇上，蘇軾亦喜譽之。冠服效唐人，風神蕭散，音吐清暢，所至人聚觀之。而好潔成癖，至不與人同巾器，所爲謔異，時有可傳笑者。無爲州治有巨石，狀奇醜，芾見大喜曰：『此足以當吾拜！』具衣冠拜之，呼之爲兄。又不能與世俗仰，故從仕數困。嘗奉詔倣《黃庭》小楷作周興嗣《千字》韵語。又入宣和殿觀禁内所藏，人以爲寵。

——《宋史·文苑傳》

米芾得能書之名，似無負於海内。芾於真楷、篆、隸不甚工，惟於行、草誠入能品。以芾收六朝翰墨，副在筆端，故沉着痛快，如乘駿馬，進退裕如，不煩鞭勒，無不當人意。然喜效其法者，不過得外貌，高視闊步，氣韵軒昂，殊不究其中本六朝妙處醞釀，風骨自然超逸也。

——宋 高宗趙構《翰墨志》

鳥跡雀形，字意極古，變態萬狀，筆底有神。

——金 王庭筠《研山銘》題跋

宋米芾字元章，少負英聲，前輩巨公皆器重之。東坡尺牘云：『嶺海八年，念吾元章邁往凌雲之氣，清雅拔俗之文，超邁入神之字，何時見之以洗瘴毒？』今真見之矣。高宗天縱日躋，雲章洛畫，獨愛元章，平生篆、隸、真、行、草書分爲十卷，刻於石，稱其書如風檣陣馬，沉着痛快，當與鍾、王抗衡。朱元晦跋米帖云：『米老書如天馬脱銜，追風逐電，雖不可範，以馳驟之節，要自不妨痛快。』

——明 彭大翼《山堂肆考》

米海岳云：『無垂不縮，無往不收。』此八字真言，無等等咒也，然須結字得勢。米海岳自謂『集古字』，蓋於結字最留意，比其晚年，始自出新思耳。學米者惟吳琚絶肖，黄華、樗寮一枝半節，雖虎兒亦不似也。

——明 倪後瞻《倪氏雜著筆法》

米元章書沉着痛快，直奪晉人之神，少壯未能立家，一一規模古帖，及錢穆父訶其刻畫太甚，當以勢爲主，乃大悟，脱盡本家筆，自出機軸，如禪家悟後，拆肉還母，拆骨還父，呵佛罵祖，面目非故，雖蘇黄相見，不無氣懾。晚年自言無一點右軍俗氣，良有以也。

——明 董其昌《容臺別集》

米老天才縱逸，東坡稱其超妙入神。雖氣質太重，不免子路初見孔子時氣象，然出入晉、唐，脱去滓穢，而自成一家。涪翁、東坡故當俯出其下。

——清 王澍《虛舟題跋補原》

研山爲李後主舊物，米老生平好石，獲此一奇而銘以傳之，宜其書跡之尤奇也。昔董思翁極宗仰米書，而微嫌其不淡。然米書之妙，在得勢如天馬行空，不可控勒，故獨能雄視千古，正不必徒以淡求之。若此卷則樸拙疏瘦，豈其得意時心手兩忘，偶然而得之耶？使思翁見之，當別有說矣。

——清 陳浩《研山銘》題跋

圖書在版編目（CIP）數據

米芾研山銘 虹縣詩卷 / 上海書畫出版社編. — 上海：上海書畫出版社，2022.1
（中國碑帖名品二編）
ISBN 978-7-5479-2791-5

Ⅰ.①米… Ⅱ.①上… Ⅲ.①行書－法帖－中國－宋代 Ⅳ.
①J292.25

中國版本圖書館CIP數據核字（2022）第005003號

中國碑帖名品二編 [十四]

米芾研山銘 虹縣詩卷

本社 編

責任編輯　張恒煙　馮彥芹
審　　讀　陳家紅
圖文審定　田松青
責任校對　林晨
封面設計　王崢
整體設計　馮磊
技術編輯　包賽明

出版發行　上海世紀出版集團
　　　　　上海書畫出版社
地址　上海市閔行區號景路159弄A座4樓
郵政編碼　201101
網址　www.shshuha.com
E-mail　shcpph@163.com
製版　上海久段文化發展有限公司
印刷　上海雅昌藝術印刷有限公司
經銷　各地新華書店
開本　710×889mm　1/8
印張　7.5
版次　2022年6月第1版
　　　2022年6月第1次印刷
書號　ISBN 978-7-5479-2791-5
定價　60.00元